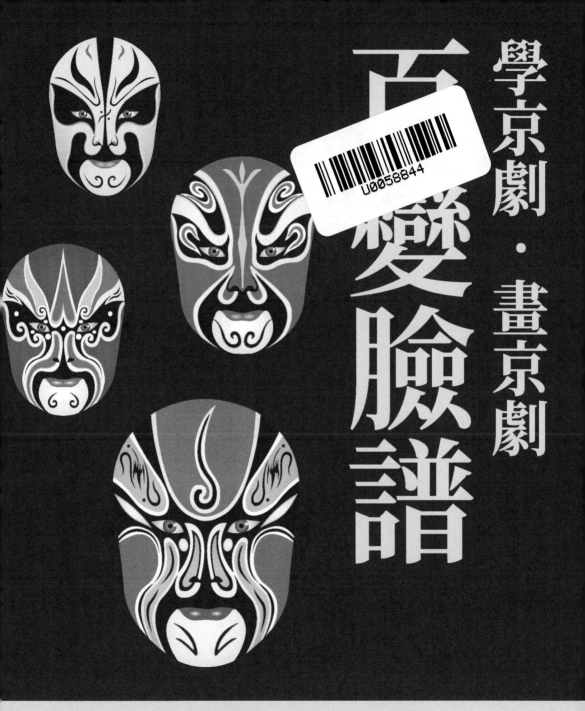

學京劇·畫京劇

百變臉譜

每個人物都有獨特的譜式和色彩，
圖案、色彩均有特定的象徵意義。　　　　　　安平 —— 編著

本書主要以圖片展示爲主，同時配有「畫一畫」
在有趣的塡色繪畫中學習京劇，在愉悅的狀態中掌握京劇知識

前言

　　我的一名老徒弟何青賢做京劇的宣講和普及工作已有幾十年，十分成功。她有一位酷愛京劇藝術的好友兼學生叫安平，是一名新聞工作者，更是一位痴迷的京劇研究者和推廣者。

　　2017 年，安平很有創意地編了一套書，書名就叫「學京劇 · 畫京劇」，目的是使未接觸過京劇的小朋友能從觀感上初步接觸京劇，並在中小學生當中推廣京劇。這套書共包含五本：《生旦淨丑》、《百變臉譜》、《多彩頭面》、《華美服飾》、《道具樂器》，主要以圖片展示為主，同時配有「畫一畫」，讓孩子們在充滿樂趣的填色繪畫中學習京劇；在愉悅的狀態中掌握京劇知識。為了增加知識量，本書還增加了「劇碼故事」，比如：在《多彩頭面》中，講到頭面的簪子時配以「碧玉簪」的故事；在《華美服飾》中，講到蟒袍時配以「打龍袍」的故事，講到鞋靴時配以「寇準背靴」的故事。總之，此書角度新穎，深入淺出，很有情趣。

　　盼望此書出版後，不僅能幫助中小學生掌握京劇知識，更能成為授課老師的工具書，並對普及京劇工作產生實際作用。

　　在傳統戲劇大步踏向國際社會的行程中，京劇藝術的推廣和普及是一張充滿斑斕色彩的名片。中國戲曲屬世界第一，也是無可比擬的。因此這一推廣工作是充滿國際意義和歷史意義的大事和好事。安平恰好做了這件好事，因此我要支持她！

　　謹以此為序。

<div style="text-align:right">孫毓敏</div>

前言

開場白

　　臉譜的產生有著悠久的歷史。臉譜起源於面具，只是臉譜是將圖形直接畫在臉上，而面具則是把圖形畫在或鑄在物品上，然後再戴在臉上。在中國古代，祭祀活動中有巫舞和儺舞，舞者常戴面具。北齊蘭陵王長恭性情勇猛，武功高強，但相貌俊美，像個女子，敵人不怕他。於是，打仗時他就戴上面具，以顯得面目凶狠，給敵人以震懾。

　　後來，臉譜成為中國傳統戲劇裡男演員臉部的彩色化妝。這種臉部化妝主要用於淨（花臉）和丑（小丑），在形式、色彩和類型上有一定的格式。內行的觀眾透過臉譜就可以分辨出這個角色是英雄還是壞人、是聰明還是愚蠢、是受人愛戴還是使人厭惡。

　　不少古老的戲曲劇種都有自己獨具特色的臉譜，京劇臉譜尤以「象徵性」和「誇張性」著稱，即透過運用誇張和變形的圖形來展示角色的性格特徵。臉譜並不是絕對固定的，因上演的劇碼、角色的年齡、演員的臉型不同而略有差別。

開場白

目 錄

基本顏色

【紅色】⋯⋯⋯⋯⋯ 2

【白色】⋯⋯⋯⋯⋯ 4

【藍色】⋯⋯⋯⋯⋯ 8

【綠色】⋯⋯⋯⋯⋯ 10

【黑色】⋯⋯⋯⋯⋯ 12

【黃色】⋯⋯⋯⋯⋯ 14

【紫色】⋯⋯⋯⋯⋯ 16

【金色和銀色】⋯⋯⋯ 18

譜式分類

【整臉】⋯⋯⋯⋯⋯ 22

【三塊瓦臉】⋯⋯⋯ 24

【花三塊瓦臉】⋯⋯ 26

【十字門臉】⋯⋯⋯ 28

【碎花臉】⋯⋯⋯⋯ 32

【歪臉】⋯⋯⋯⋯⋯ 34

【丑角臉】⋯⋯⋯⋯ 36

【象形臉】⋯⋯⋯⋯ 38

典型人物臉譜鑑賞

【荊軻】⋯⋯⋯⋯⋯ 42

【龐統】⋯⋯⋯⋯⋯ 43

【孟良】⋯⋯⋯⋯⋯ 44

【王彥章】⋯⋯⋯⋯ 45

【潁考叔】⋯⋯⋯⋯ 46

【后羿】⋯⋯⋯⋯⋯ 47

【楊七郎】⋯⋯⋯⋯ 48

【項羽】⋯⋯⋯⋯⋯ 49

【司馬懿】⋯⋯⋯⋯ 52

【尉遲恭】⋯⋯⋯⋯ 53

【黃蓋】⋯⋯⋯⋯⋯ 54

【馬謖】⋯⋯⋯⋯⋯ 55

【孫權】⋯⋯⋯⋯⋯ 56

【趙匡胤】⋯⋯⋯⋯ 57

【廉頗】⋯⋯⋯⋯⋯ 58

【魯智深】⋯⋯⋯⋯ 59

【蝙蝠精】⋯⋯⋯⋯ 62

【鍾馗】⋯⋯⋯⋯⋯ 63

【李元霸】⋯⋯⋯⋯ 66

目錄

【張飛】 …………………67

【祝彪】 …………………68

【夏侯淵】 …………………69

【趙公明】 …………………70

【白虎】 …………………71

【青龍】 …………………72

【李天王】 …………………73

【哮天犬】 …………………74

【劉天君】 …………………75

【馬天君】 …………………76

【天罡】 …………………77

【牛魔王】 …………………78

【銚剛】 …………………79

【秦英】 …………………80

【李克用】 …………………81

【司馬師】 …………………82

【薛剛】 …………………83

基本顏色

不同顏色的臉譜，代表不同類型的人物個性。京劇臉譜的基本顏色包括紅、白、藍、綠、黑、黃、紫、金和銀等。

【紅色】

象徵忠誠、勇敢。

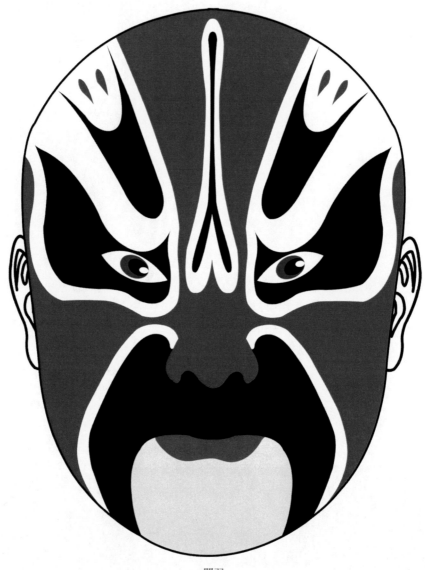

關羽

【畫一畫】

【白色】

象徵奸詐、多疑。

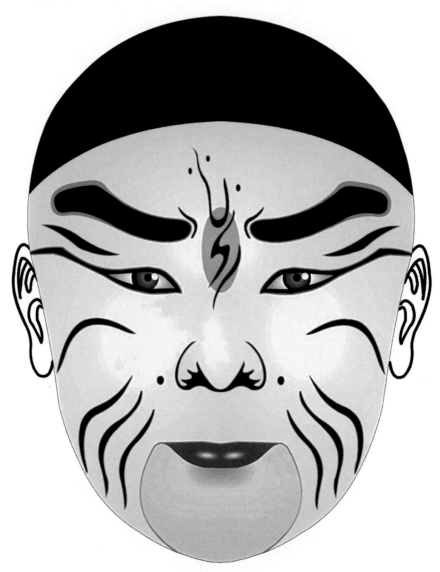

《群英會》曹操

【畫一畫】

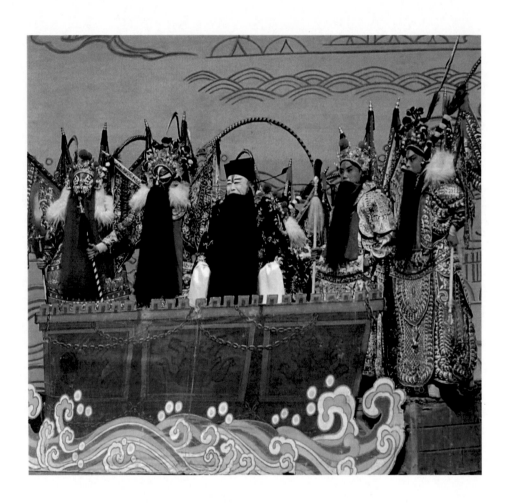

劇碼故事 —— 群英會

　　依據《三國演義》第45回改編的傳統京劇。曹操的謀士蔣幹與周瑜是故交，請求過江勸降。周瑜將計就計，盛會隆重宴請諸將和摯友，號稱「群英會」。席間歌舞歡慶，周瑜相邀蔣幹共眠，假裝酒醉，暗將偽造的蔡瑁、張允的投降書信置於案頭。蔣幹勸降不成，萬般無奈，趁周瑜「熟睡」之際，翻閱文案，得見此信，大為驚恐，連夜返回江北，告知曹操。曹操即刻斬了蔡、張兩人。周瑜則暗喜曹操中計，除掉了熟諳水戰的兩員大將。

【藍色】

象徵剛強、有心計。

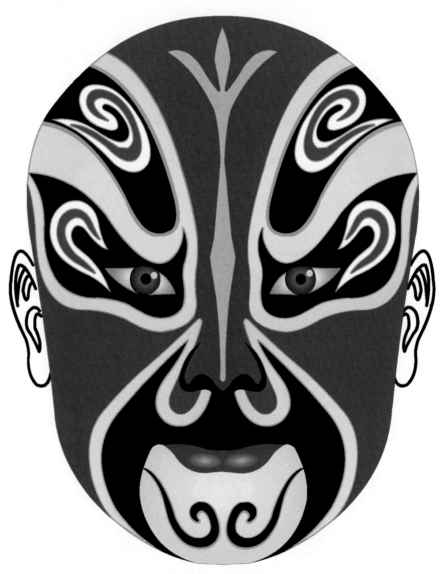

《盜御馬》竇爾墩

【畫一畫】

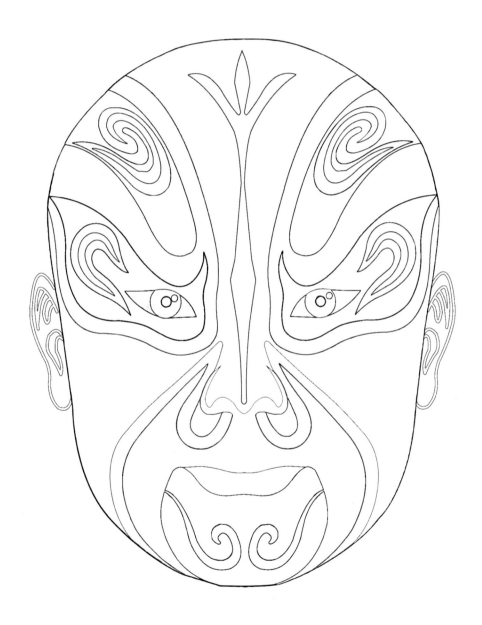

【綠色】

象徵勇猛、莽撞。

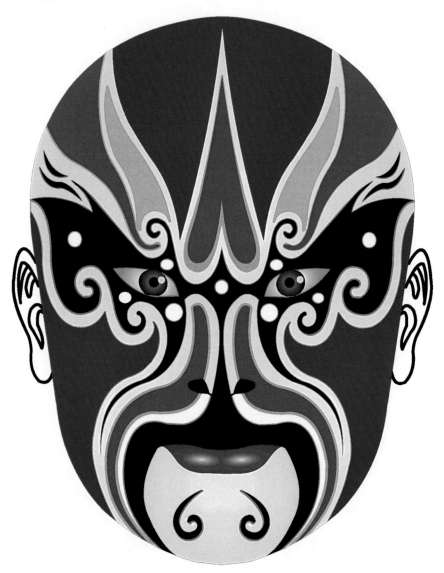

《白水灘》青面虎

【畫一畫】

11

【黑色】

象徵正直、智慧。

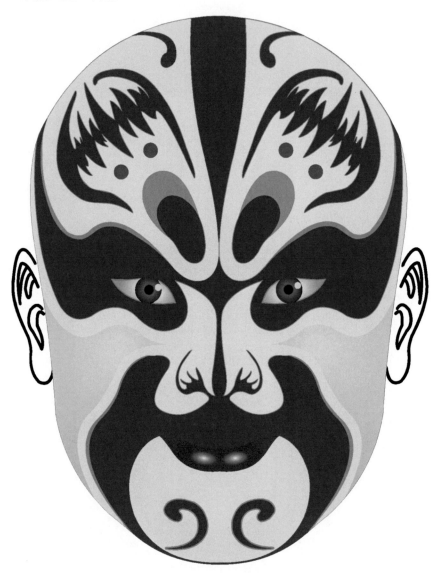

《甘露寺》張飛

【畫一畫】

【黃色】

象徵勇猛、暴躁。

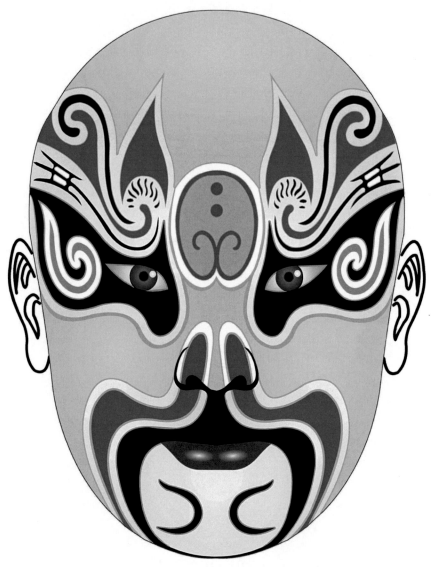

《戰宛城》典韋

【畫一畫】

【紫色】

象徵剛正、穩重、沉著。

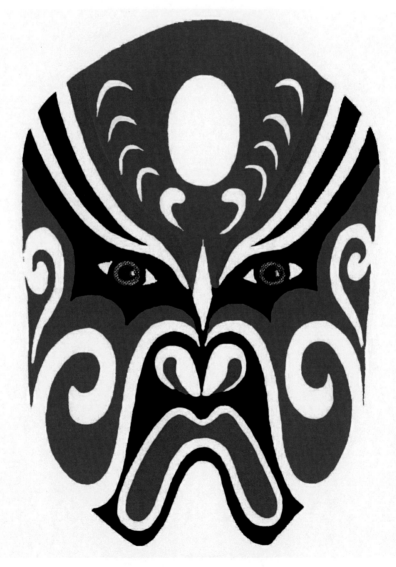

《豔陽樓》徐士英

【畫一畫】

【金色和銀色】

象徵神仙、高人。

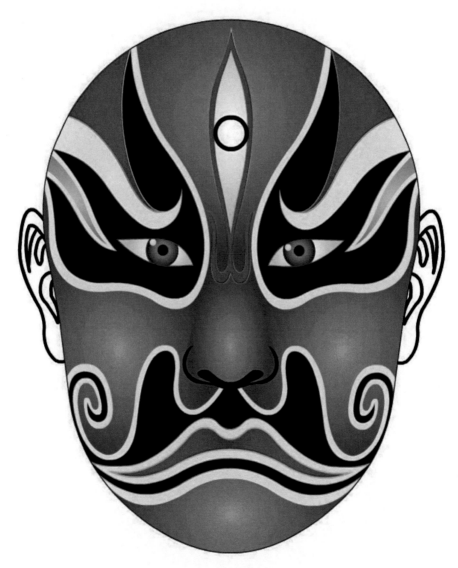

《鬧天宮》楊戩

【畫一畫】

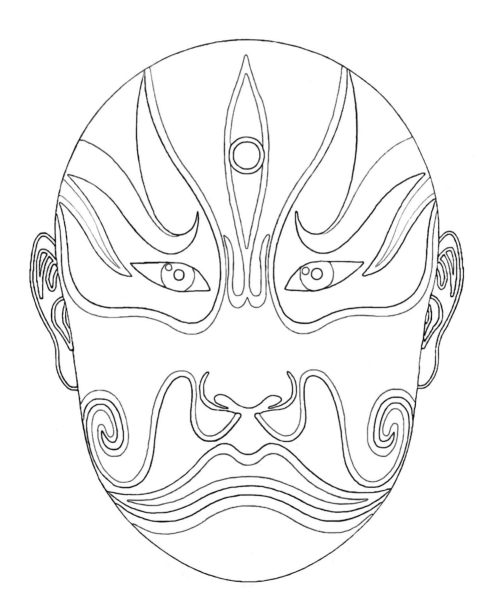

基本顔色

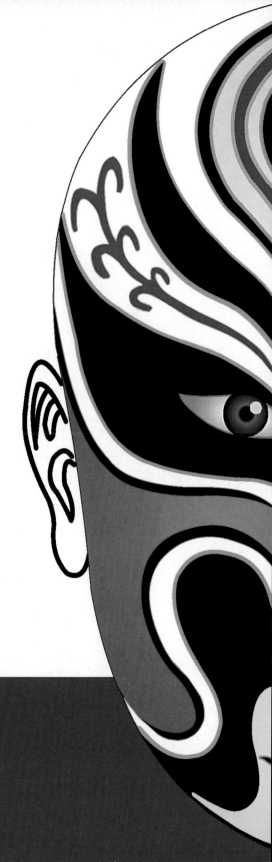

譜式分類

京劇臉譜的構圖，被稱為譜式。常見的
譜式有整臉、三塊瓦臉、花三塊瓦臉、
十字門臉、碎花臉、歪臉、丑角臉、象形
臉等。

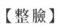

【整臉】

以一種顏色為主色，眉、眼部有變化。如關羽、包拯、曹操。

《華容道》關羽

【畫一畫】

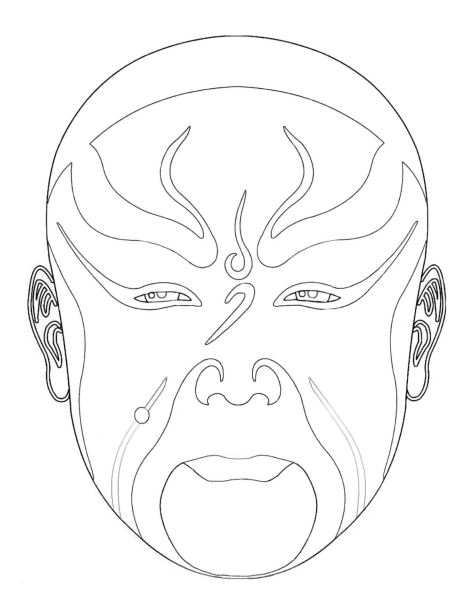

【三塊瓦臉】

以一種顏色作為底色，黑色勾畫眉、眼、鼻三窩。

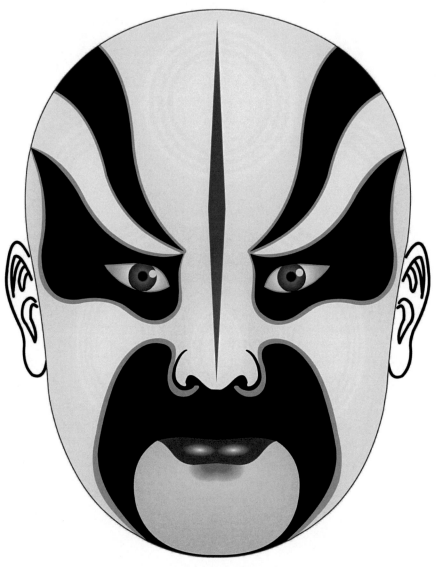

《失街亭》馬謖

【畫一畫】

【花三塊瓦臉】

在三塊瓦臉的基礎上，增添了許多紋樣。如竇爾墩、典韋、曹洪等。

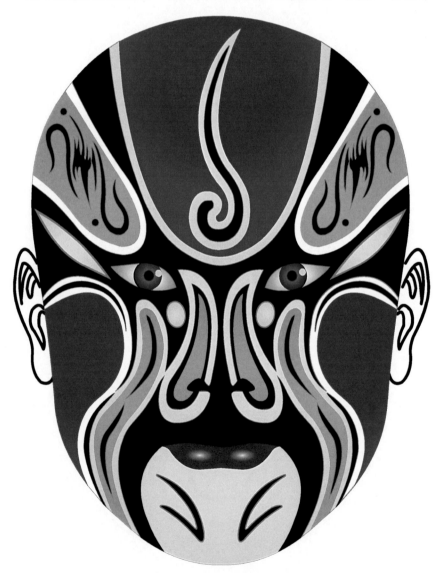

《長阪坡》曹洪

【畫一畫】

【十字門臉】

　　從額頂到鼻尖畫一通天立柱紋，兩眼窩之間以橫線相連。如張飛、焦贊。

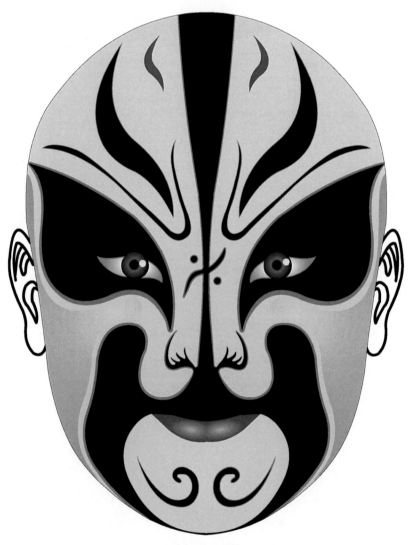

《穆柯寨》焦贊

【畫一畫】

29

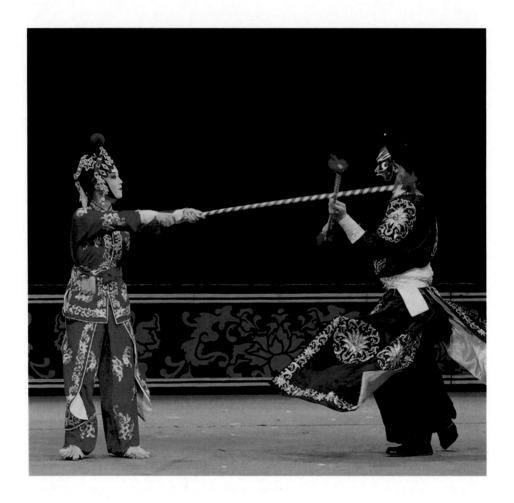

劇碼故事 —— 打焦贊

　　又名《楊排風》或《演火棍》，有與《打孟良》連演者，是《打孟良》的續篇。楊排風是楊家女將之一，原是天波府裡的燒火丫頭，自幼在楊家長大，性格潑辣，善使一條燒火棍，武器奇特，殺法迥異。孟良和楊排風一起辭別佘太君，驅馬至三關。焦贊輕視楊排風，已經領教過楊排風厲害的孟良唆使二人比武，楊排風棍打焦贊。於是楊延昭點將，令楊排風出陣，孟良、焦贊隨其左右，大敗韓昌，救回楊宗保。

【碎花臉】

構圖多樣，色彩豐富，線條複雜。如楊七郎、徐世英。

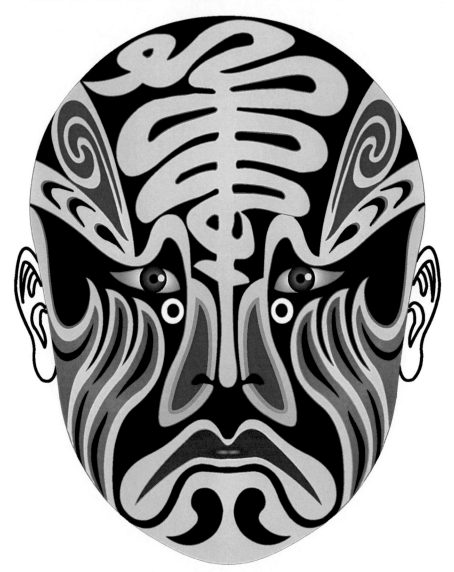

《金沙灘》楊七郎

【畫一畫】

【歪臉】

主要用來表現幫凶打手們的醜惡嘴臉，構圖、色彩均不對稱。

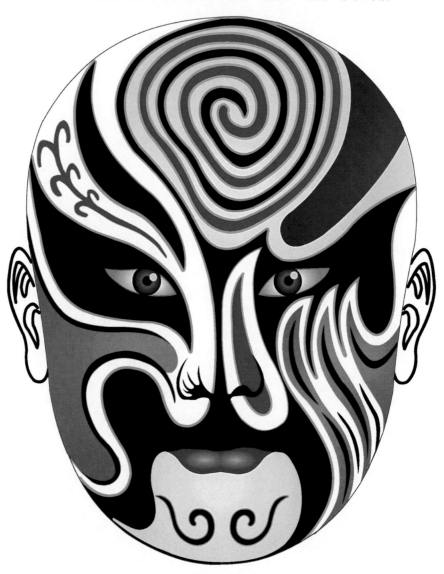

《斬龍袍》鄭子明

【畫一畫】

【丑角臉】

在鼻梁中心抹一個白色「豆腐塊」，用漫畫的手法表現人物的喜劇特徵。

《群英會》蔣幹

【畫一畫】

【象形臉】

將鳥獸整體或局部的特徵圖案化後勾畫於臉上。

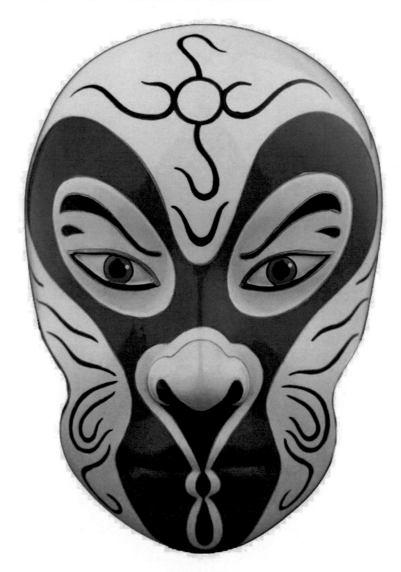

孫悟空

【畫一畫】

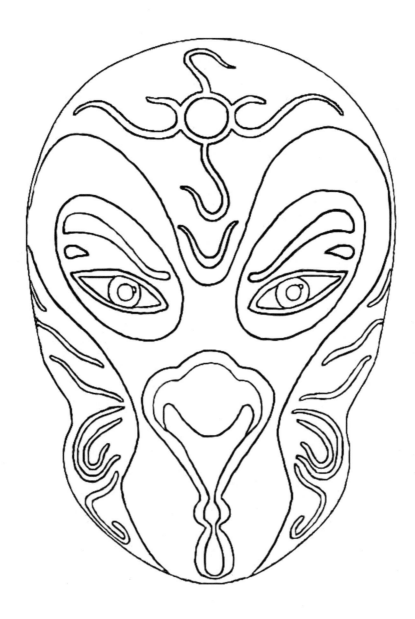

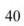

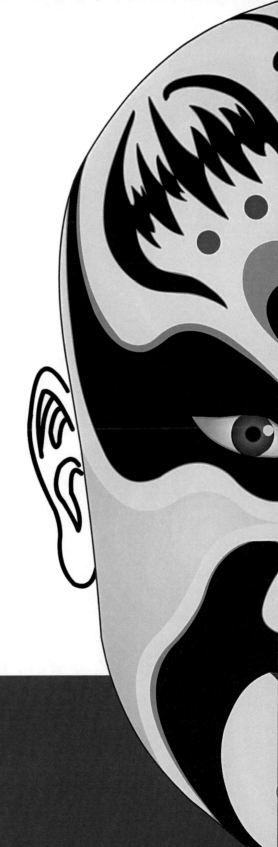

典型人物臉譜鑑賞

在京劇臉譜中，各種人物都有自己特
定的譜式和色彩，藉以突出人物的性格
特徵，常以蝙蝠、燕翼、蝶翅等為圖案，
在眉、眼、面、額等部位上色，以誇張的
鼻窩、嘴窩刻劃面部表情，紅、黃、藍、白、
黑或金銀等色彩均有特定的象徵意義。

【荊軻】

　　用紅色作為臉譜主色，表示他忠勇的性格，腦門上的圖案是一把匕首，代表他的刺客身分。

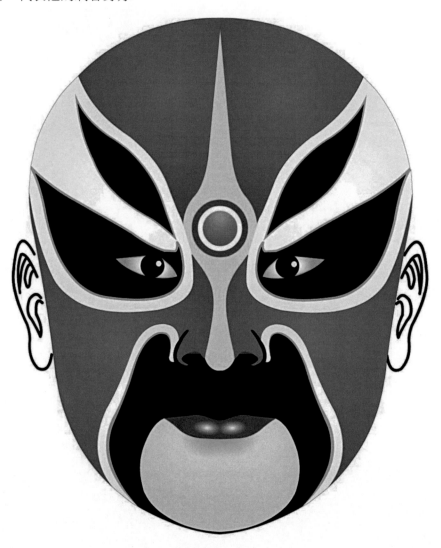

《荊軻傳》荊軻

【龐統】

　　劉備帳下的重要謀士，與諸葛亮同拜為軍師中郎將。他的額頭上有太極圖，表示神機妙算。

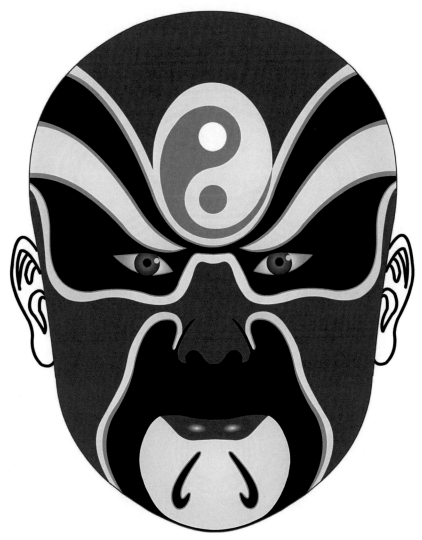

《耒陽縣》龐統

【孟良】

　　額頭畫一隻紅色的葫蘆，是他擅長使用的一種古怪武器，以此攻擊敵人。還有一說法是孟良愛喝酒，這個葫蘆是酒葫蘆。

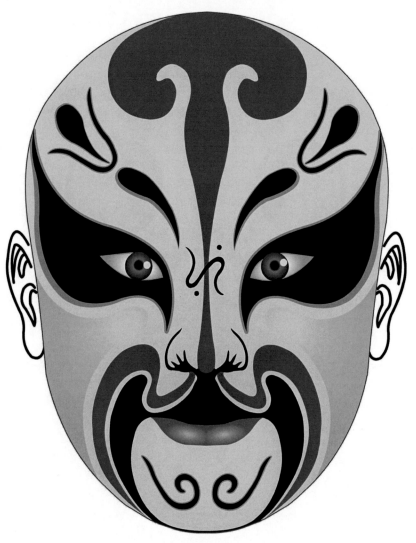

《穆柯寨》孟良

【王彥章】

　　五代時後梁名將，驍勇有力，每戰常為先鋒，持鐵槍馳突，奮疾如飛，被稱為「王鐵槍」。額頭畫一隻蛤蟆，代表他水性很好。

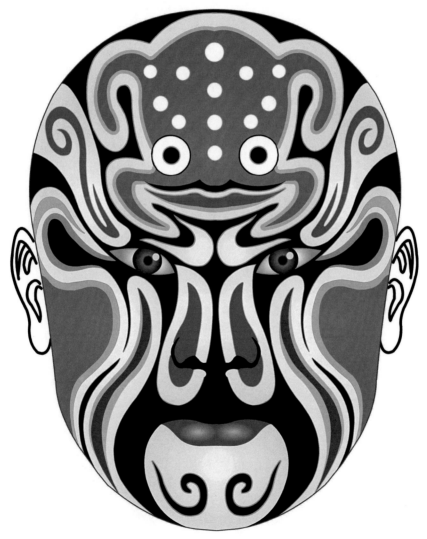

《五龍門》王彥章

45

【穎考叔】

　　鄭國大夫，為人正直無私，一生以孝聞名，所以臉譜為紅色。他死於別人的冷箭，臉上有「壽」字，表示希望他長壽。

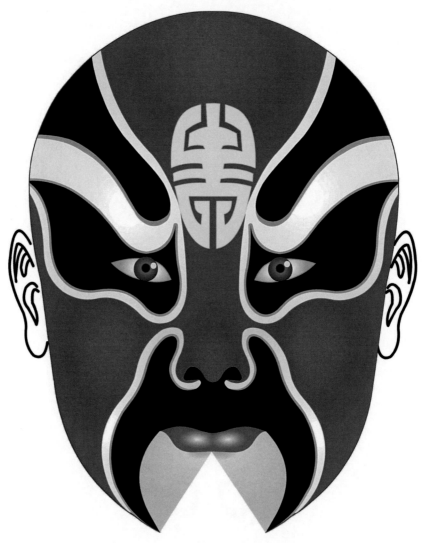

《伐子都》穎考叔

【后羿】

紅臉，表示忠勇義烈，有血性。九個圓圈代表他所射的九個太陽。

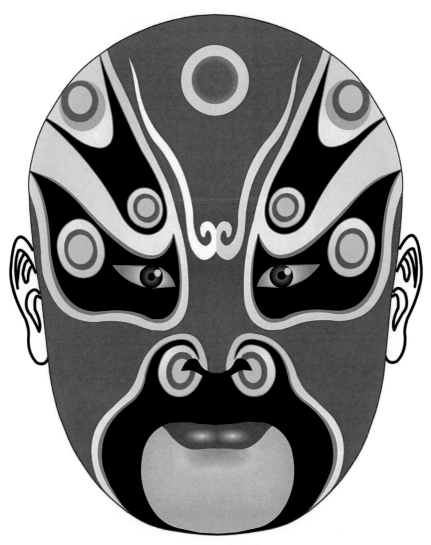

《嫦娥奔月》后羿

【楊七郎】

　　北宋楊繼業的七子，名楊延嗣。在金沙灘「雙龍會」時大戰遼將，與五郎、六郎突圍回到宋地，後被奸臣潘洪所害。民間傳說楊七郎是黑虎星下凡，故腦門書一草書「虎」字，以顯示其勇猛無敵。

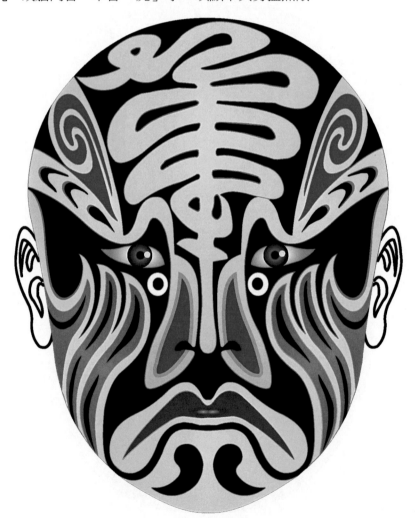

《金沙灘》楊七郎

【項羽】

　　只用黑白二色，「壽」字眉，兩頰白色，眉眼向下耷拉，威嚴肅穆，是一個悲劇人物，所以為「哭臉」。這一臉譜表現了一個拔山蓋世、剛愎自用、有勇無謀的失敗英雄。

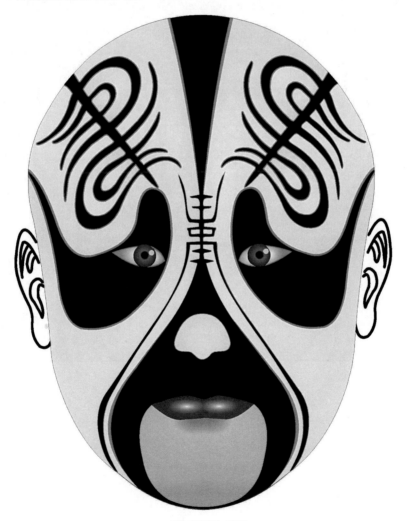

《霸王別姬》項羽

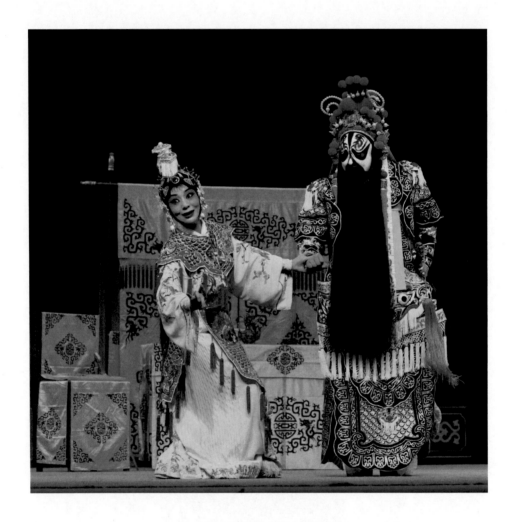

劇碼故事 —— 霸王別姬

　　秦末，霸王項羽和劉邦楚漢相爭，韓信命李左車詐降項羽，誆項羽進兵。韓信在九里山設下十面埋伏，將十萬楚軍包圍於垓下。項羽突圍不出，楚軍兵少糧盡，屢戰不勝，軍心渙散，夜晚又聽到四面楚歌，疑楚軍盡已降漢。在營帳中，項羽與虞姬飲酒作別，虞姬為霸王舞劍，隨之自刎。項羽殺出重圍，迷路，逃至烏江邊，感到無面目見江東父老，遂自刎。

【司馬懿】

　　三國時期魏國傑出的政治家、軍事家、戰略家，西晉王朝的奠基人。在民間敘事中，司馬懿以一個可敬又可怕的智者與政治陰謀家的形象出現，因此為白色臉。細三角形眼窩，表明他奸而不外露、智謀廣大。

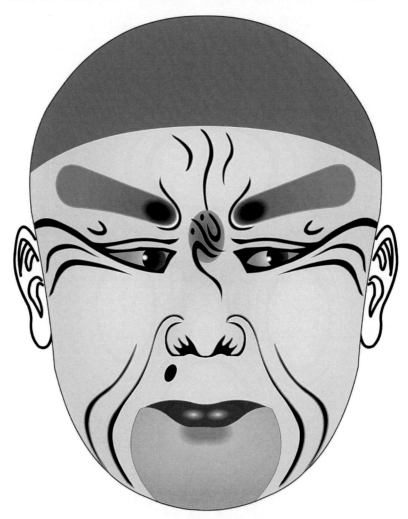

《空城計》司馬懿

【尉遲恭】

　　唐朝名將，純樸忠厚，勇武善戰，玄武門之變時助李世民奪取帝位。尉遲恭被後世尊為民間驅鬼避邪、祈福求安的門神。他的臉勾黑色，鼻子為白色，眉毛粗而黑。

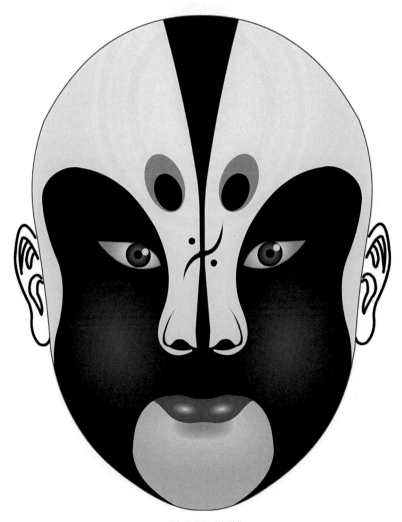

《白良關》尉遲恭

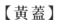

【黃蓋】

　　他腦門的主色縮為一個色條，誇大了眉型，白眉型占十分之四，主色占十分之六，為「六分臉」。此臉譜表明他鬚髮皓然，忠心耿耿。

《群英會》黃蓋

【馬謖】

　　諸葛亮手下的參軍，剛愎自用，失掉重要軍事重鎮街亭，為整軍紀，諸葛亮揮淚將他斬首。勾油白臉，表示其為剛愎自用的狂妄武夫。

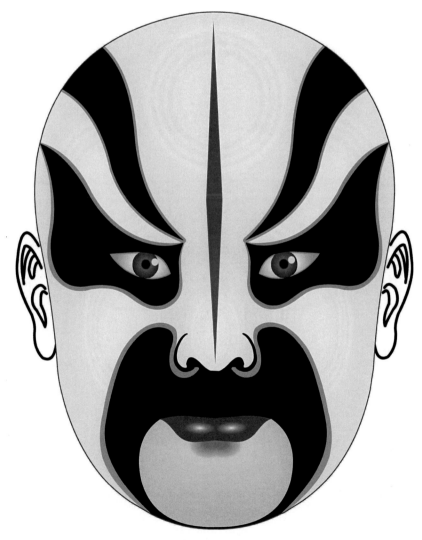

《失街亭》馬謖

【孫權】

　　傳統思想以蜀漢為正統，所以曹操和孫權一般都是白臉。白色代表陰險、狡詐、飛揚、肅殺的人物形象。從孫權的眉目間，可以看出他是一個頭腦冷靜、深謀遠慮而又雄心勃勃的人。

《甘露寺》孫權

【趙匡胤】

　　臉譜譜式為紅整臉。民間傳說趙匡胤是火龍下凡，故右眼眉間畫紅色
火龍，龍眉表示真龍天子。

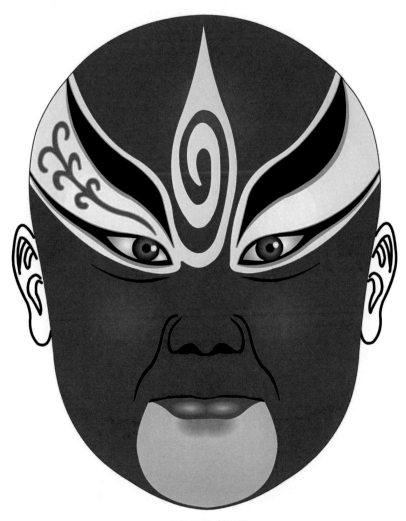

《龍虎門》趙匡胤

【廉頗】

其臉譜屬於六分臉，以紅色為主，代表人物忠勇俠義、忠正耿直。臉譜眉型成皺眉狀，代表人物睿智、善於思考，同時又有一種威嚴和霸氣。

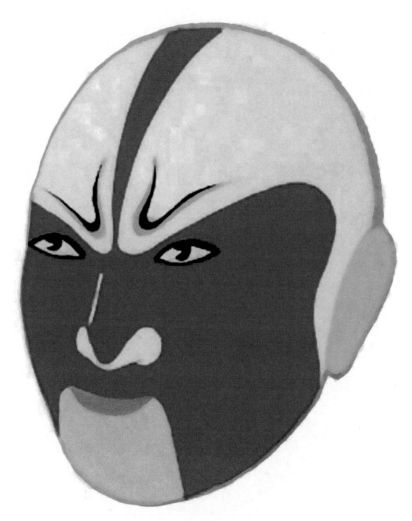

《將相和》廉頗

【魯智深】

　　僧道臉，多白色底，勾腰子眼窩、花鼻窩、花嘴岔，腦門有一顆紅色
舍利。一對螳螂眉，寓意其豪爽、好鬥的精神。寬額大臉，絡腮虯髯，盡
顯其性情耿直，不受拘束。

《野豬林》魯智深

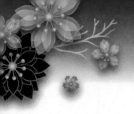

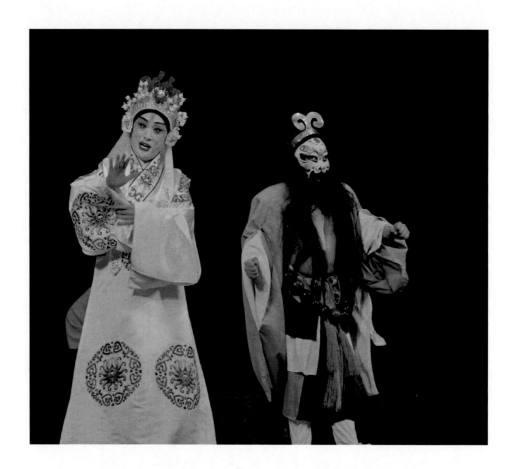

劇碼故事 —— 野豬林

　　取材於古典文學名著《水滸傳》。北宋年間，東京八十萬禁軍教頭林沖被太尉高俅陷害，發配滄州。路途中，高俅責令解差在野豬林內殺害林沖，被魯智深搭救。一計不成又生一計，高俅指使陸謙夜燒草料場以加害林沖。正巧，天降暴風雪，林沖為避寒去買酒，回來時猛烈的風雪已將營房壓倒，林沖只能在山神廟避雪。這時陸謙率人在草料場放起大火，認為林沖必死無疑，即使燒不死他，草料被燒，林沖也是死罪難逃。陸謙一夥放完火來到山神廟。林沖從陸謙口中知道了自己的被害經過，並得知其妻已被逼死，怒從心頭起，將陸謙一夥殺死，然後上了梁山。

【蝙蝠精】

　　八仙裡面騎毛驢的張果老會各式各樣的法術，傳說他曾是一隻蝙蝠精。其臉譜鼻尖是蝙蝠頭，鼻梁是蝙蝠身，額頭是蝙蝠的兩隻翅膀，屬於神仙臉譜。

蝙蝠精

【鍾馗】

神怪類譜式，腦門畫蝙蝠，寓意幸福、福氣，表鍾馗「恨福來遲」的心境。灰色一字眉內襯畫串蝠，鼻翼、鼻孔為白色，黑眼泡與鼻窩的角度勾畫得互相呼應，顯出其神仙氣。

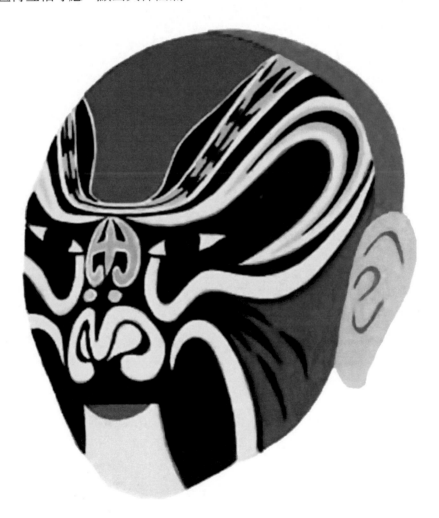

《鍾馗嫁妹》鍾馗

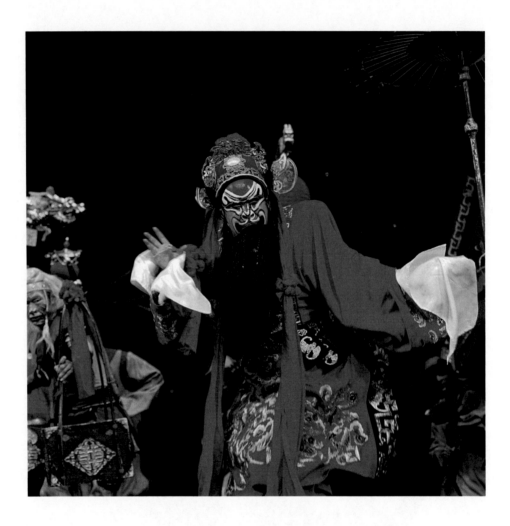

劇碼故事 —— 鍾馗嫁妹

　　鍾馗自幼父母雙亡，家裡十分貧苦，他和妹妹相依為命。唐開元年間，鍾馗赴京城應試，途中遭遇鬼害，毀了面容，奇醜無比。在應試時因奸臣作梗，鍾馗未能得中，怒而撞死在金鑾殿之上，死後變成斬鬼除妖的「鎮邪將軍」。鍾馗的同鄉好友杜平樂善好施，曾經贈送銀兩幫助他赴試。鍾馗看杜平仗義疏財、心懷天下，就一直想著報答他的恩德，最後決定把孤苦伶仃的妹妹嫁給他。成親的頭一天晚上，鍾馗親自率領 10 多個手下鬼卒返回家中，組成送親的隊伍，吹著嗩吶笙簫，歡天喜地。鍾馗敲門，妹妹見一鬼怪立於面前，嚇得魂不附體，遂將門緊閉。後經鍾馗苦苦訴說，兄妹二人抱頭痛哭。嫁妹之後，鍾馗對人間家事再無牽掛，便安心當他的驅邪斬祟將軍了。

【李元霸】

　　唐高祖李淵之子，勇猛無敵，為隋唐第一條好漢。其臉譜勾黑貼金雲眉、鳥眼、鳥嘴，鳥嘴旁飾展開的鳥翅圖案，整體呈鳥形。

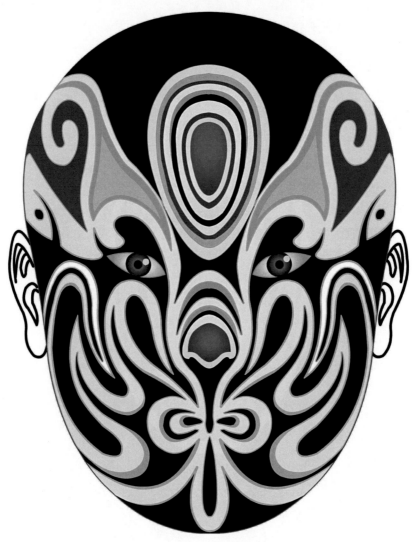

《四平山》李元霸

【張飛】

　　黑十字門蝴蝶臉，臉上的蝴蝶暗藏「飛」字，豹頭環眼，寓意其凶猛、驍勇之相。其表情大笑兼大怒，表明其草莽真性情。

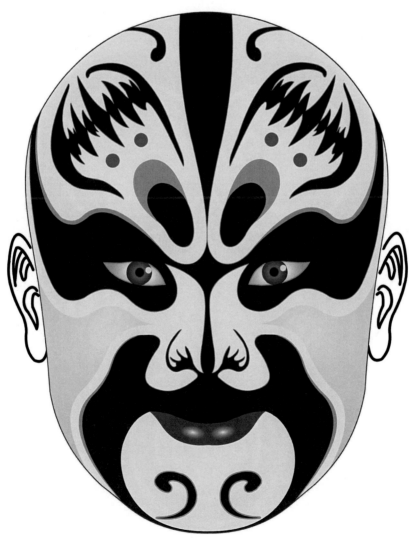

《甘露寺》張飛

【祝彪】

　　《水滸傳》中的人物，因其未婚妻扈三娘被梁山好漢擒去，氣得他嘴角歪斜。此臉譜表現的是他在特定環境中的一種表情。

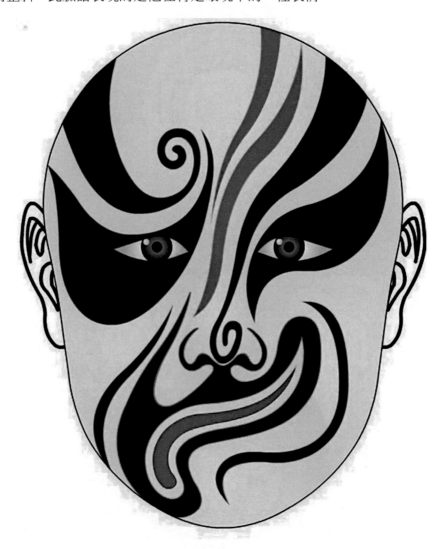

《三打祝家莊》祝彪

【夏侯淵】

　　曹操手下大將。花十字門臉，通天紋勾一個長長的「壽」字，顯得鼻梁突起，使人物形象更雄壯。

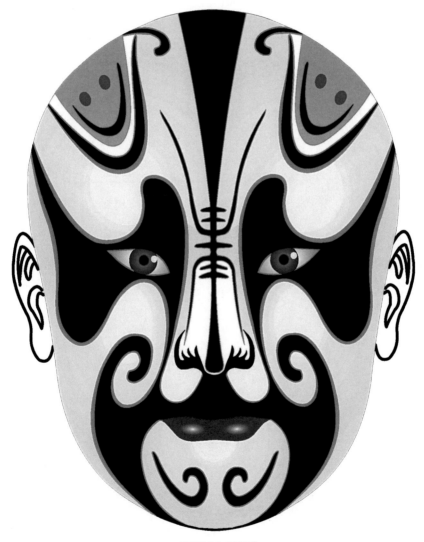

《定軍山》夏侯淵

【趙公明】

　　臉上分別勾畫了兩枚錢幣，是家喻戶曉的財神。他也是道教的財神、火神，眉額勾火紋，印堂有神目。

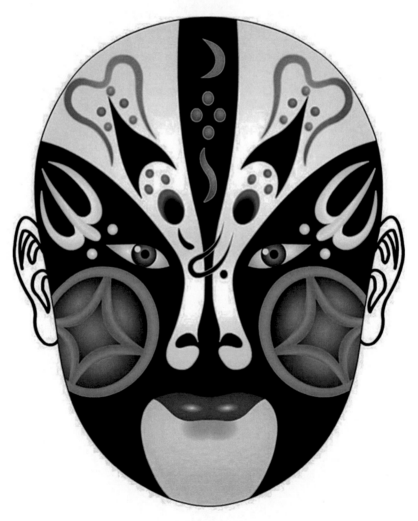

《封神榜》趙公明

【白虎】

　　白色象形臉，《鬧天宮》中的天宮星宿，西方武神，曾與眾天神一道捉拿孫悟空。白虎為凶神，腦門繪「王」字紋、翻鼻孔、虎鬚、虎牙，表示其為獸中之王。

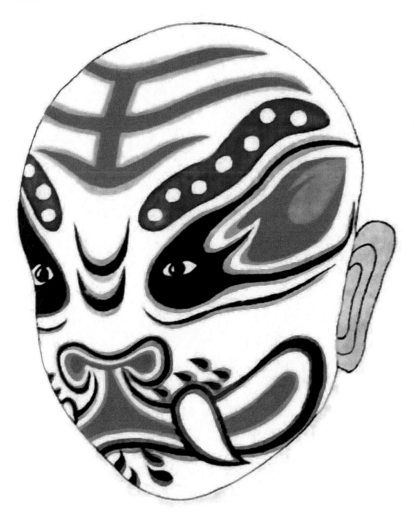

《鬧天宮》白虎

【青龍】

　　藍色象形臉，《鬧天宮》中的天宮星宿，東方武神。面相為龍頭造型，眉為龍角，鼻下勾龍鬚，額頭畫神火。

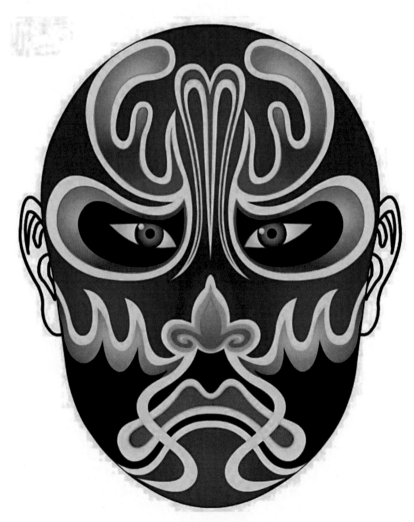

《鬧天宮》青龍

【李天王】

　　紅色三塊瓦神仙臉，《鬧天宮》中的天神，一手持劍，一手托塔，其塔可鎮魔降妖。紅色表示其忠勇，眉眼間勾雲頭紋，表示為天將。額頭畫有戟，為重兵器，「戟」與「吉」諧音，寓意「吉祥」。

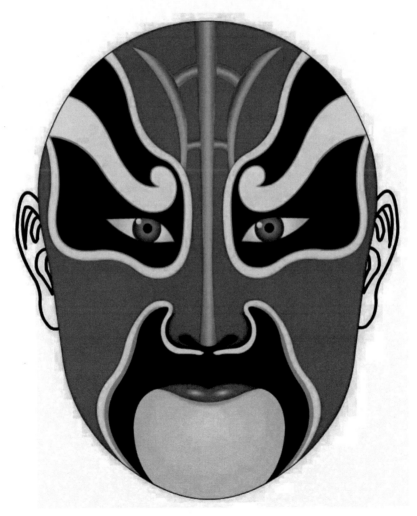

《鬧天宮》李天王

【哮天犬】

　　民間俗稱「天狗」，為二郎神身邊的神獸，輔助他狩獵衝鋒、斬妖除魔。其臉譜中所繪長長的舌頭和眼睛的形狀，都是狗的典型特徵。

《安天會》哮天犬

【劉天君】

　　紅色三塊瓦臉，《鬧天宮》中的四大天王之一，為道教神將，能呼風
喚雨。用紅色三塊瓦臉表示其忠勇，額頭勾有雷火之形。

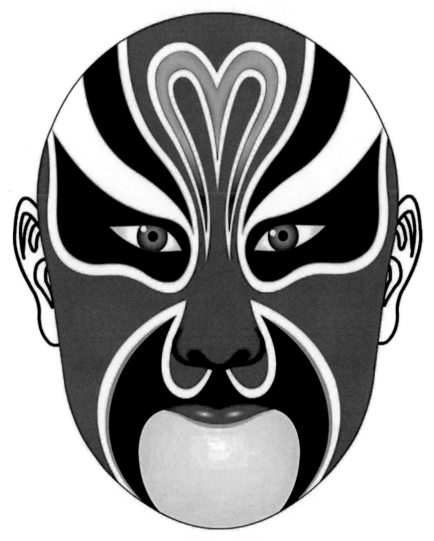

《鬧天宮》劉天君

【馬天君】

　　白色花三塊瓦臉，《鬧天宮》中的四大天王之一，又稱「靈官馬元帥」、「馬王爺」，為道教神將。民間也稱他為「火之精」、「火之星」、「火之陽」，還稱「馬王爺三隻眼」，故額頭有一隻豎著的眼睛，代表神目。

《鬧天宮》馬天君

【天罡】

　　藍色神仙臉，《安天會》（即《鬧天宮》）中的天官星宿。天罡，即
北斗七星之柄。其臉譜中藍色表示藍天，腦門勾繪三面慈悲佛相，獠牙示
其凶猛。

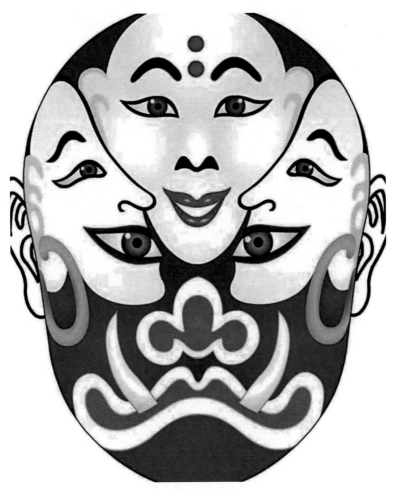

《安天會》天罡

【牛魔王】

　　象形臉，以金色為主。眉毛為兩隻牛角，額上之火形，表明他居住在火焰山。

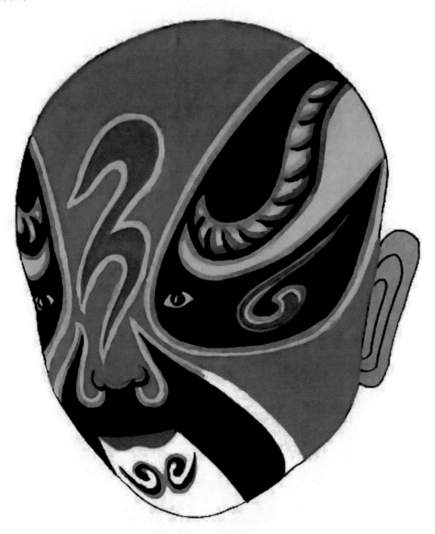

《水簾洞》牛魔王

【銚 剛】

　　東漢銚期之子，因打死當朝太師郭榮被光武帝劉秀發配到宛子城。其
性格猛烈剛強，因而勾黑臉。

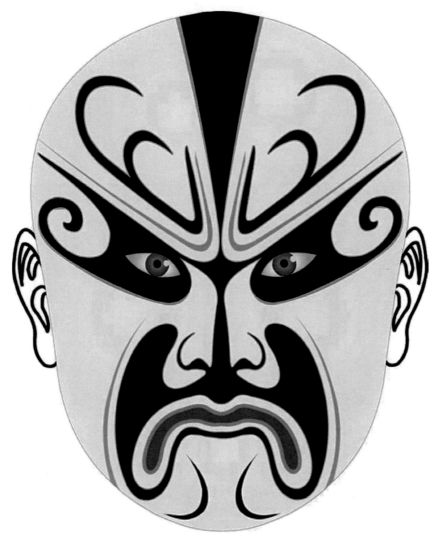

《草橋關》銚剛

【秦英】

　　紅色三塊瓦臉譜，鳥型眼窩，尾部剖開，內襯蝠型，窄黑眉直豎；勾帶鼻孔的雷公嘴，嘴兩側畫海棠花瓣圖案。傳說秦英是「通臂猿」轉世，所以印堂畫一隻桃子。此人性情魯莽，做事考慮不周。

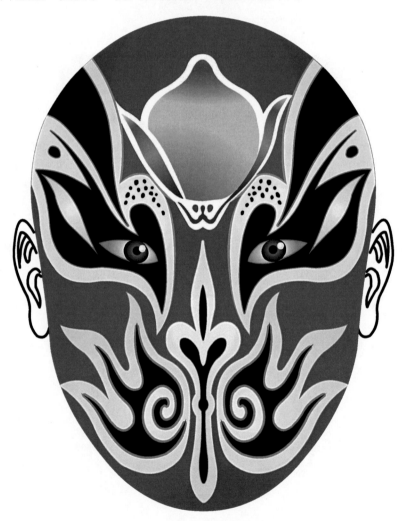

《金水橋》秦英

【李克用】

　　唐末將領，沙陀族人，性格勇猛急躁，曾先後鎮壓龐勳起義軍、黃巢起義軍。勾紅色六分臉，白眉與整個白色前額連為一體，眉心處勾灰色小橢圓形，左眼上方加畫三道紅紋，表示被大鵰抓傷的疤痕。

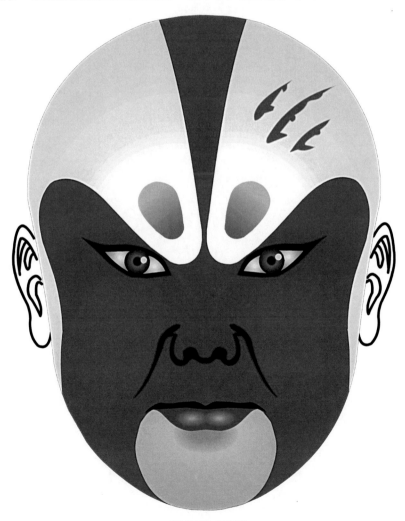

《沙陀國》李克用

【司馬師】

三國時期曹魏權臣司馬懿的長子。勾花十字門臉,喜鵲眼譜式。勾紅立柱紋和紅痣紅斑,表現他滿臉血腥的神氣。此臉譜最突出的特點是兩邊眼窩圖案不對稱,左眼梢下勾紅色血跡紋,表明其長有肉瘤。

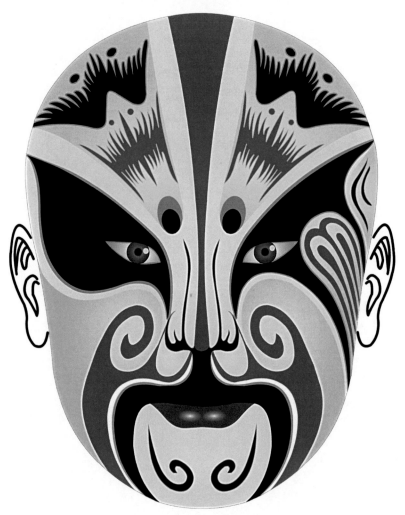

《鐵籠山》司馬師

【薛剛】

　　勾黑花三塊瓦臉譜，臉譜上的「手掌」象徵其性情暴戾、威猛凶狠。
因鬧花燈他一掌打死太師張泰之子張登雲，從此招來滅門之禍。

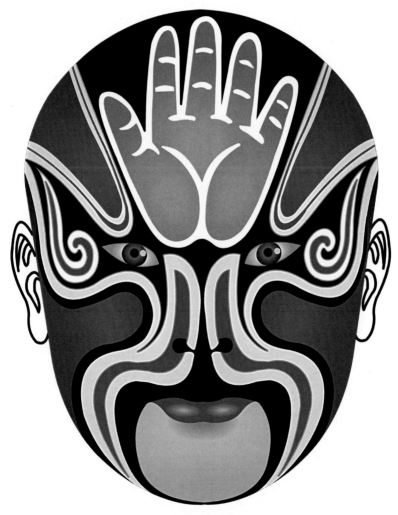

《九錫宮》薛剛

【認一認】

將臉譜與對應的人物連起來。

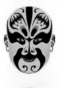

寶爾墩

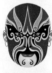

典韋

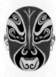

青面虎

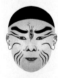

張飛

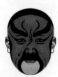

曹操

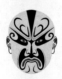

關羽

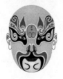

銚剛

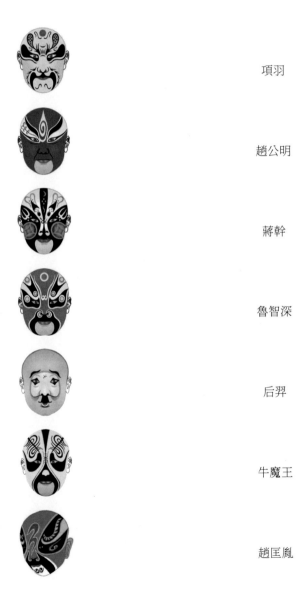

項羽

趙公明

蔣幹

魯智深

后羿

牛魔王

趙匡胤

【畫一畫】

　　畫出自己喜歡的人物臉譜。

【畫一畫】

　　畫出自己喜歡的人物臉譜。

後記

　　生活當中有書痴、畫痴,有玉痴、木痴,而我卻是一個戲痴。在京劇的自由王國裡,我如痴如醉。在自我陶醉之時,我也迫切渴望與人分享京劇之美,於是我走進校園,舉辦講座、參加演出,進行教學活動,算來已有十餘年之久。

　　2017 年 7 月,在中國藝術研究院戲曲研究所李志遠老師的啟發和指點下,我斗膽將我的這些「情人」搬了出來,並取名為「學京劇 · 畫京劇」。圖片的查找、拍攝和選用是本書編寫的一大難點。書中所用京劇人物圖片,大多來自「視覺中國」網站,其餘圖片多為作者自己拍攝和京劇界的朋友提供。

　　在本書即將出版之際,我要特別感謝京劇表演藝術家孫毓敏老師對叢書的認可並為之作序;感謝傅謹教授對叢書提出寶貴的修改意見;感謝彭維、李娟、田寶、白潔和樂隊演奏員在圖片拍攝中給予的幫助和支持!

　　京劇博大精深,本書只能擇其基本且重要的內容進行展示,在編寫的過程中,不可避免地會存在一些疏漏或錯誤之處,敬請讀者、專家批評指正。

學京劇‧畫京劇：百變臉譜

編　　著：安平

編　　輯：鄒詠筑

發 行 人：黃振庭

出 版 者：崧燁文化事業有限公司

發 行 者：崧燁文化事業有限公司

E-mail：sonbookservice@gmail.com

粉 絲 頁：https://www.facebook.com/
　　　　　sonbookss/

網　　址：https://sonbook.net/

地　　址：台北市中正區重慶南路一段六十一號八
　　　　　樓 815 室

Rm. 815, 8F., No.61, Sec. 1, Chongqing S. Rd.,
Zhongzheng Dist., Taipei City 100, Taiwan

電　　話：(02)2370-3310

傳　　真：(02)2388-1990

印　　刷：京峯彩色印刷有限公司（京峰數位）

律師顧問：廣華律師事務所 張珮琦律師

定　　價：375 元

發行日期：2022 年 12 月第一版

◎本書以 POD 印製

國家圖書館出版品預行編目資料

學京劇‧畫京劇：百變臉譜 / 安平
編著 . -- 第一版 . -- 臺北市：崧燁
文化事業有限公司 , 2022.12
　　面；　公分
POD 版
ISBN 978-626-332-932-4(平裝)
1.CST: 京劇 2.CST: 臉譜
982.42　　111018788

電子書購買

臉書